Master of Arts 發現大師系列 ②

印象花園－莫內 Claude Monet

發行人：林敬彬

編輯：沈怡君

封面設計：趙金仁

出版者：大都會文化事業有限公司

地址：台北市基隆路一段 432 號 4 樓之 9

電話：(02)2723-5216

傳真：(02)2723-5220

E-Mail：metro@ms21.hinet.net

劃撥帳號：14050529 大都會文化事業有限公司

登記證：行政院新聞局北市業字第 89 號

出版日期：1998 年 6 月初版

　　　　　2000 年 12 月初版二刷

定價：160 元

書號：GB002

ISBN：957-98647-4-8

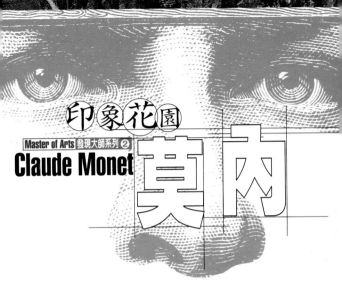

印象花園

Master of Arts 發現大師系列 ②
Claude Monet 莫內

For:

大都會文化事業有限公司

Monet

莫内一八四○年在巴黎出生，父親是一位雜貨商。他們
全家在一八四五年移居到北海岸的哈佛港，可以說，莫
内在海邊度了一個愉快的童年。

莫内十五歲時，已經因為畫得一手好漫畫成為「鎮上的
名人」了。這個情形引起了布登（Boudni）的注意。

布登是個喜歡畫海洋和天空的畫家，他和莫内後來成為
亦師亦友的關係。布登帶莫内到鄉下，鼓勵他開始畫風
景畫，莫内最後在布登的勸告下，動身前往巴黎學畫。
一八六二到一八六四年間，莫内在巴黎的藝術學院和葛
列爾（Gleyer）和巴吉爾（Bazille）、雷諾瓦、希斯里
（Sisley）等人成為好友，他們一起到楓丹白露森林作
畫，在大自然中，他們注意到外光的變化，這種寫生的
作畫方式，很自然地使他們的調色產生變化，給畫面帶
來了嶄新的感覺。

一八六五年他與家庭的意見不合,經濟援助的來源中斷,過著困苦的生活,幸好這時他和布登、高爾培等時常一起到海邊作畫,得到他們的資助。在這一年,他有兩幅海景畫入選沙龍,讓他對自己的前途更有信心,然而一八六九和一八七○年,他的作品卻完全被拒於沙龍外。他的經濟情況因此總是很不安定,而且十分拮据,令他有時眞想自殺,多虧有些好朋友,適時的給與他實質的幫助。

一八七二～一八七八年這段期間,莫内住在阿爾尚特伊 (Argenteuil) 曾經爲自己造了一條當做畫室用的小船,以便在塞納河上作畫。他在這條小船上觀察水波與光影微妙的變化。

一八七四年,莫内和一些志同道合的朋友的構想終於實現了,他們幾個朋友組織起來,多方奔走,終於在那答爾 (Nadar) 舉行了一次聯合展覽。

Monet

「印象‧日出」就是在這次展覽中展出。「印象派」的
名稱亦由此而來,而莫內被認為是這個團體的領導,然
而他依舊一貧如洗,借債度日。

莫內最後著迷於一些他從未接觸過的主題,如聖拉查爾
火車站(Gara Saiut-Lazare),他放棄了主題的明確
性,專心研究光線的變化效果。從一八九○年開始,他
終生致力於同一主題在不同光影變化下的一系列連作,
許多令人激賞的作品便是在這個期間完成。

一九○○年莫內一隻眼睛暫時失明,但是一點也沒有減
損他的創作慾,仍然畫出像「睡蓮池」和「日本橋」那
樣令人喜愛的作品。

一九一二年他的視力更加惡化,但仍繼續作畫;兩年
後,甚至開始籌畫創作大型的睡蓮壁畫。一九二○年莫
內決定捐贈十二幅大型作品給法國政府,法國政府也在

羅浮宮側邊重建「橘園」美術館來容納這些作品。

一九二二年莫內另一隻眼睛因為白內障也瀕臨失明，不得不放棄作畫，一九二三年接受手術後，恢復了部分視力。在消沉和煩悶的心情下，他又拿起畫筆，在橘園繼續作壁畫，直到一九二六年十二月五日為止。他的最後遺作—橘園的壁畫《睡蓮》，一九二七年在世人面前正式亮相，得到了許多尊敬和佳評。

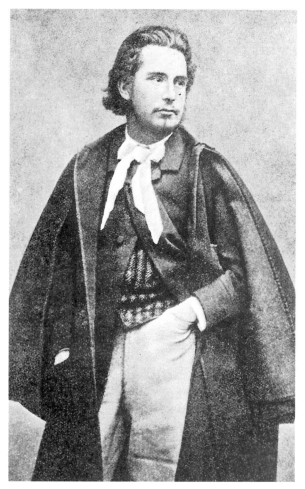

莫内・1858

一八四〇　十一月十四日出生於巴黎。

一八四五　全家移居北海岸哈佛港,在海邊度過快樂的
　　　　　童年。

一八五五　開始畫人物漫畫,以諷刺畫家出名。

一八五八　認識當地畫家布丹,受其引導,決定當一名
　　　　　真正的畫家。開始到戶外作畫。

一八五九　認識畢沙羅。

一八六二　因病退伍,回故鄉哈佛港。十一月回巴黎,
　　　　　認識雷諾瓦、希斯里、巴吉爾。

一八六四　與父親不合,父親停止生活接濟。

一八六七　《庭園中的女人》參加沙龍落選。生活貧窮
　　　　　潦倒。巴黎的情人卡繆生下一男孩。

一八六八　為逃債輾轉於費肯。艾特達等地。貧窮的幾
　　　　　乎企圖自殺,後獲得朋友援助。

一八六九　得到雷諾瓦的經濟援助,兩人時常一起寫生
　　　　　作畫。

Monet

一八七○　與卡繆正式結婚。七月普法戰爭爆發，九月
　　　　　莫內隻身前往倫敦，參加第一屆法國美術家
　　　　　協會展覽。

一八七一　畢沙羅也逃到倫敦，常與莫內參觀美術館。
　　　　　父親逝世，回國途中看見日本浮世繪版畫，
　　　　　買下數幅。

一八七二　畫出《印象‧日出》。

一八七三　在小船上架設畫室，在船上描繪塞納河河畔
　　　　　風光。

一八七四　以《印象‧日出》及其他十二件作品參加第
　　　　　一屆印象派畫展。

一八七九　卡繆逝世，冬天描繪塞納河雪景。

一八八○　與嘉特不合，拒絕參加第五屆印象派畫展。
　　　　　在《現代生活》雜誌的辦公室舉行個展，經
　　　　　濟情況稍紓解。

一八八三　在里埃畫廊舉行個展。十二月與雷諾瓦一起
　　　　　到法國南部訪問塞尚。

一八八四　參加喬治・普迪畫廊舉行的第三屆國際美術
　　　　　展。

一八八五　在普迪畫廊舉行個展。

一八八六　參加第五屆國際美術展。

一八八九　普迪畫郎舉行莫內、羅丹二人聯展。

一八九〇　著手畫《白楊木》、《麥草堆》連作。

一八九二　畫《浮翁大教堂》連作。

一八九六　在瓦朗吉威與普維爾海岸描繪斷崖。

一八九九　夏天開始描繪「睡蓮」連作。秋天在倫敦與
　　　　　泰晤士河畔作畫。

一九〇〇　柳埃爾畫廊舉行莫內個人畫展。

一九〇四　柳埃爾畫廊展出莫內的「泰晤士河風景畫」
　　　　　三十七幅。夏天在吉維尼畫「睡蓮」系列。

一九〇九　在柳埃爾畫廊展出「睡蓮」四十二幅，非常
　　　　　成功。

一九一一　妻子去世。視力減弱，仍繼續「睡蓮」系列
　　　　　作品。

Monet

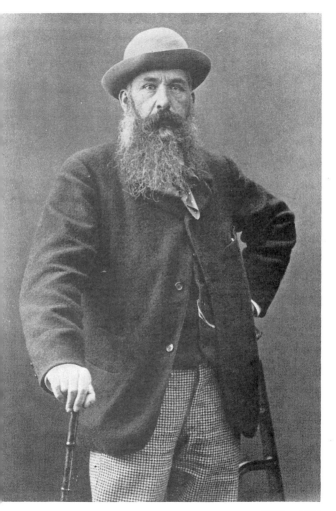

莫内・1900

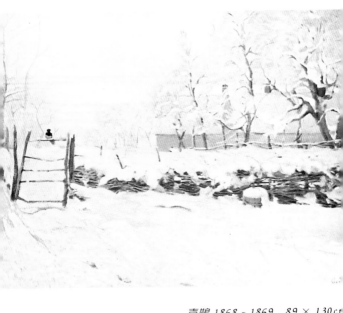

喜鵲 *1868 ~ 1869* *89 × 130cr*

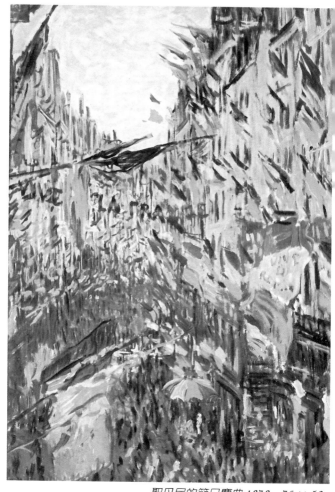

聖丹尼的節日慶典 *1878* 76 × 52cm

當我們觀看物體時，我們不能逃避一個事實，那就是：光的氣氛維繫著物體間的關係，反射的光線是連結所有事物，使之調和的媒介物。

　　　　　　　　　　　　　——德拉克勞（法）

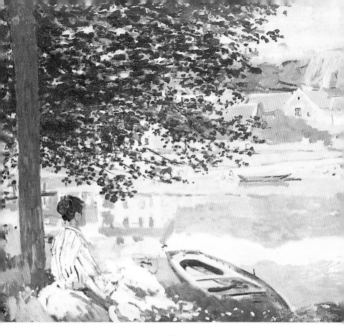

女皇公園 1867 *91.8 × 61.9cm*

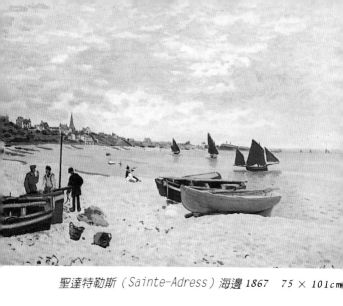

聖達特勒斯 (Sainte-Adress) 海邊 *1867* *75 × 101cm*

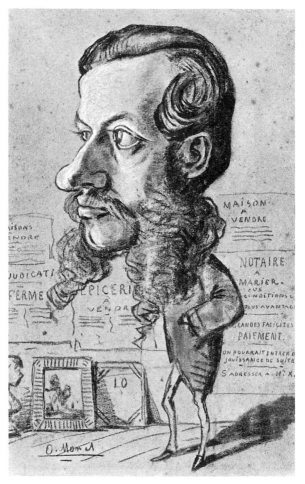

莫內畫的諷刺漫畫 1856

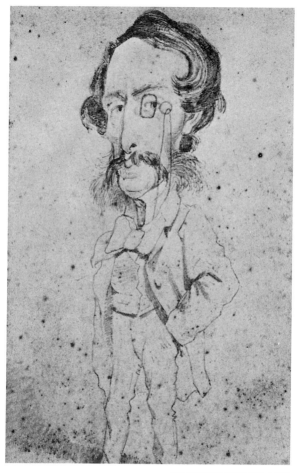

莫内畫的諷刺漫畫 1856

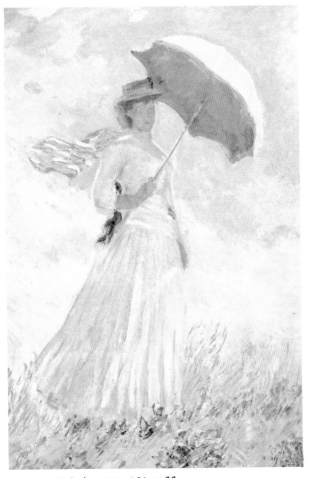

撐陽傘的女人 1886 131 × 88cm

菩提樹

在大門前的水井旁，
有著一棵菩提樹；
我曾經在那樹蔭下，
做過甜蜜的美夢無數。

我在它的樹皮上
刻下了無數喜愛的字語；
無論是歡樂或悲傷
總是引得我向它走。

在如此深沉的夜裡
我也必須在它附近漫步，
而且在這樣的黑暗中
我還把眼睛閉住。

它的枝葉在颯颯作響，
彷彿在對我呼喚；

到我這裡來，夥伴，
這裡可以找到你的美名。

冷冷的風吹來
正對著我的面孔，
帽子從我頭上吹落，
我依然站立不動。

如今我已經有無數的歲月
遠離了那株菩提樹，
時常還能聽見那颯颯的聲響；
你可以在這裡獲得安詳！

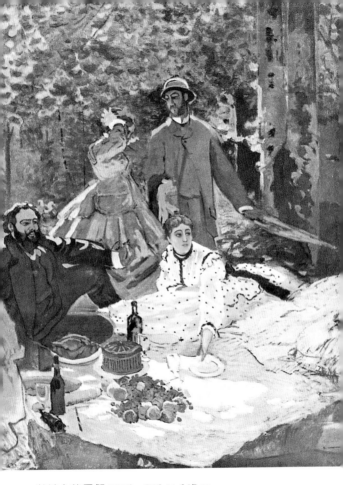

草地上的早餐 1865　248 × 217 cm

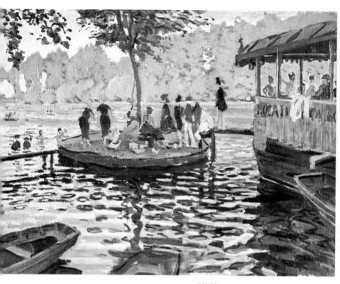

遊艇 1869 75 × 100cm

在莫內的作品，水常成為畫面的主題，或是有隱喻性的表現，像是霧的濕潤、冰的堅硬，莫內都把它們捕捉到畫面上頭了。莫內總是留心著水，當他離開大海，他就親近河流或運河（一八八〇年他拜訪阿姆斯特丹，一九〇九年又到威尼斯）；到了晚年，又不斷為蓮花池留下記錄。莫內對水的觀察和感情，使他的傑作源源不絕。

由於莫內對水及色彩的傑出表現，莫內曾被稱為「水中的拉斐爾」和「色彩的發現者」。同時，他也是位典型的印象主義畫家，堅持著他的創作概念，不肯稍作屈服和妥協。

馬奈在一八六三年畫了一幅《草地上的午餐》，在「落選沙龍」展出時，莫內、畢沙羅、雷諾瓦等畫家都深受吸引，從此他們常聚在一起討論繪畫觀念，他們漸漸達成一些共識；第一，為了表現外光瞬間的變化，他們把畫架從畫室搬到戶外，他們要在陽光下描繪更多彩、明朗的景物。第二，他們不想侷限在傳統的題材，他們要在生活中尋找題材，描繪真實的自然。這種革命性的新繪畫觀，為繪畫藝術展開了新頁。

印象派畫作在技巧上常運用短筆觸、強烈的原色，特別是罕用黑色，最後連陰影部分也以藍、紫色取代了黑色。

評論家曾說印象派是以「淡色彩」作畫。他們的畫面似乎整個浸浴在燦爛的陽光下，見不到一絲陰影。這種技巧的發展上，莫內扮演著關鍵性的角色。

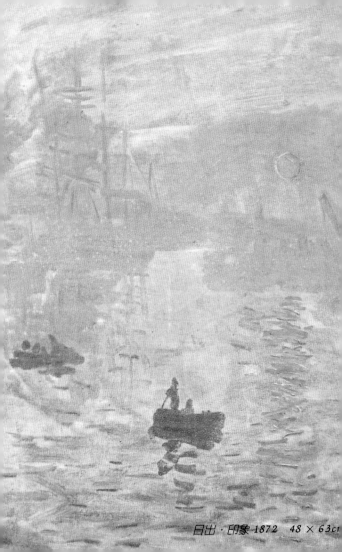

日出・印象 1872　48 × 63c₁

Claude Monet

帆船 1857

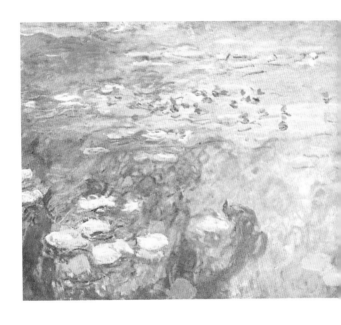

睡蓮 1921　198.1 × 596.9cm

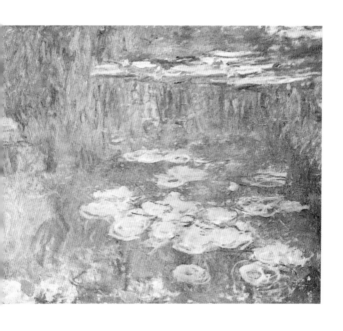

印象畫家努力地表現他們感知到的不停變化的世界。這個世界的時間是一秒秒快速的流逝，而非緩慢到令人感覺不出它的存在；所有的現象都只是一個過程的片斷，都是瞬時的，將會流向時間的大海永不回頭。

每一幅印象派的畫面，就像是時間流程的一小個平衡點，是生長寂滅一貫過程中分解出的一小片斷，「片刻」才是主角，是操縱「連續」，通向「永恆」的方式，為了複製這種主觀的感受，他們把一片均勻的色彩分解成小塊，小塊又分解成小點，然後繼續分解成……。

印象派畫家不停歇地在畫面上佈上戰慄的、不安的點，隨意、快速的線條，他們努力想表達他們眼中所看到的，用直覺而客觀的方式，畫出整個世界。他們用從遠處看去的眼光，所以許多細節都被簡化了，一切非視覺的，不能轉換成視覺形式的都被淘汰了。無論主題或技巧都在他們有意無意的運作下，做了一連串有系

統的減縮與簡約。

一切一切只為追求視覺的第一印象直覺感受，雖然突出了色彩、光影的效果，發展到最後卻在不經意間把畫面表現簡化成只有兩度空間的平面，簡化成一群看似隨意的點集合。印象派畫家終於成就了他們極力想獲致的「純畫像性」這種丟開一切包袱，追求單一直覺、「純畫像性」的舉動，在藝術發展史上跨出了史無前例的一大步。印象主義在幾個世紀以來越來越晦澀的演變過程是一個偉大的起點。

莫內是光的讚頌者，也是印象主義果敢的實踐者，更是這種理念最純粹的體現者。

在川上，其易變的心
被盛裝了，在眾花的盛映的枝底下，
金色的光與青色的光，斜過
它們雜色繽紛的天堂。
大的水蓮花，躺水面上擅動著，
動芽呈呈似地閃亮著，
清流潺潺的游著，舞著
以一種甜蜜的聲音和光彩躍動著。

—雪萊

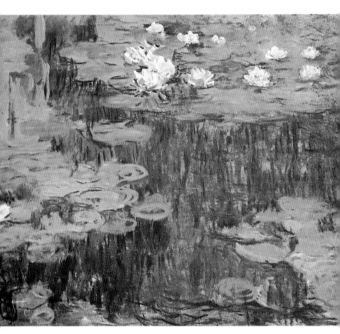

睡蓮 1918　150.5 × 201cm

印象主義更熱心於感官經驗的傳達，它以直接的視覺印象取代對事物理論上的知識。它要給予觀賞者最直覺、最原始的體驗。

印象主義畫家為了原始感覺的呈現，
層層分析所有感覺到的事物，最後它所表
見出的是組成主題的每一成分，而非一個
完整的畫面，在構圖上它已經不像寫實主
義那樣富於幻想。

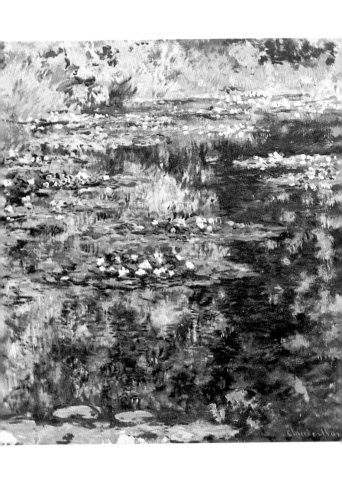

吉維尼的水花園 1904　89.5 × 92c

良善之歌

白色之月
照耀於樹林;
自每個枝椏,
自綠蔭下,
傳來一個聲音⋯⋯
啊,至愛的人。

池塘,深沉的鏡面,
反射著
黑楊柳的影子,
那兒風在啜泣⋯⋯
做夢吧,此其時。

一片遼闊而溫柔的
寧靜
彷彿下降
自月華燦然的天空⋯⋯
是美妙的時辰。

相較莫內於早期作品中對單純又熟悉事物的簡潔描繪，他的晚期作品便顯得複雜了許多。

莫內到了後期已經能很嫻熟的運用繪畫技巧，他後期重視的是如何與自然親近，表現自然內在的寧靜，這些意念使得莫內晚期的畫作更具莊嚴及思考性的特質。

莫內一八九○年代的睡蓮系列作品有些共同特點：狹窄的視焦、清晰的邊界及有限的用色。莫內企圖將繪畫的元素控制在最小的範圍，經由這些基本元素，讓每個具有不同文化、個別差異的觀察者，都能心領神會，悠遊其中。

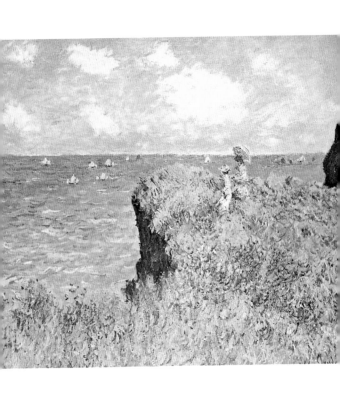

懸崖邊散步 1882 65.4 × 81.3c

錦葵、粉紅、天藍，

田園中的小花

點綴著孤獨的

小溪青岸。

像一個迷失在

草原中的女孩，

用她甜蜜的眼睛

沿路灌溉……

微風與她們遊戲……

啊，多芬芳！一陣甜蜜的乳

傾瀉在明朗

無慮的靈魂上；

一會兒，又將她溫柔地

攜到和祥裡

在那兒夢幻著永恆

絢爛的寶鑽。

靈魂擁有，田園中

星星的黃金氣息；

天藍、粉紅、錦葵，

她們的陰影經過時，在夢幻……

金色的沉默

寧靜的遲暮，
像生命樣的短暫，
一切親愛者的極限；
我願是永恆！

——日光穿透葉叢，
已經是黃銅色了，
侵襲著人類的心胸。
我願是永恆！

我見過的美景，
再也不會塗抹！
因為你已長久，
我願是永恆！

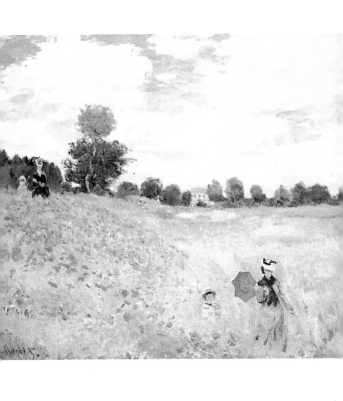

亞嘉杜的罌粟花田　1873　50 × 65 cm

曙光

　　停止了

夜之

輪……

　　　　　模糊的錦葵色天使

熄滅了綠色的星星。

　　一條平靜

柔和的紫羅蘭帶

熱愛地擁抱了

蒼白的大地。

花兒自夢幻中驚醒嘆息，

露珠陶醉在芳香裡。

　　在清涼粉紅的蕨岸旁，

像兩顆珍珠般的靈魂，

寢息在睡夢中

我們底兩個無知

——啊！多潔白純淨的擁抱！——，

又回到永恆的大地。

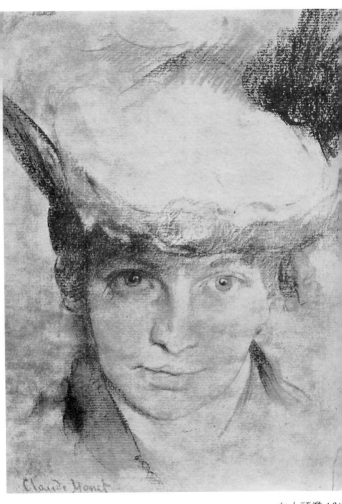

女人頭像 186

小孩習作

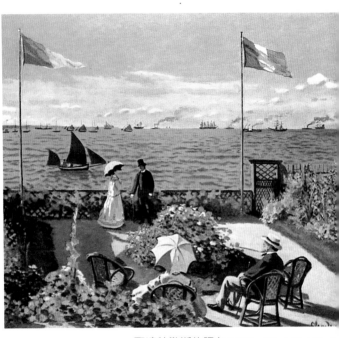

聖達特勒斯的陽台 1867　98.1 × 129.9

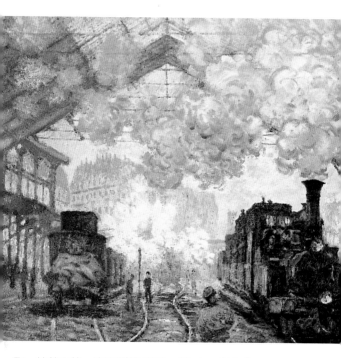

聖・拉薩車站：火車到站 1877　83.1 × 101.5cm

遙遠的海

泉水遠離了他的歌聲。
所有的道路都睡醒了……
黎明的海，銀色的海；
在松林中你是多麼的純淨！

南方的風，你帶來太陽的
宏亮？迷惘了道路……
午睡的海，金色的海；
在松林中你是多麼的歡暢！

翠鳥不知在說什麼……
我的靈魂彳亍在道路上……
黃昏的海，玫瑰的海，
在松林中你是多麼的甜蜜！

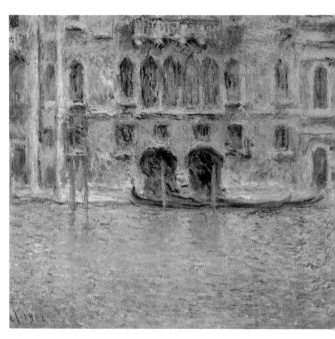

威尼斯道奇宮風光 *1908* *62.3 × 81.3cm*

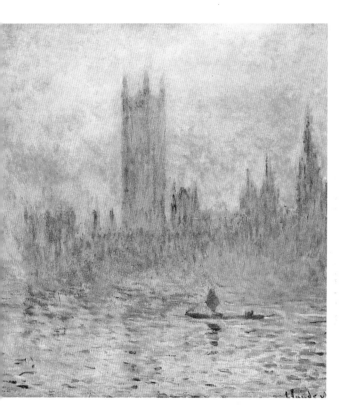

倫敦國會大廈 1903　83.1 × 92.1cm

晚歌

眼睛啊，我可愛的小窗，
長久以來供我嬌媚的亮光，
且親切地任形象相繼湧入；
你們總有一天會變成黝暗！
一旦疲乏的眼簾垂落，
你們熄滅，而心靈就要歇息；
她摸索著脫下流浪的芒鞋，
也放在她那昏黑的衣櫃裡。
她依然看見兩點火花，由衷地
閃爍，如像兩顆小星，
他們有如一隻蛾的振翼
而晃動，終於消失無蹤影。
可是我還在黃昏的田野徜徉，
只有隱沒的夕陽和我做伴；
啊，眼睛喲，飲吧，盡睫毛所能
飲盡世界上滿溢的金光！

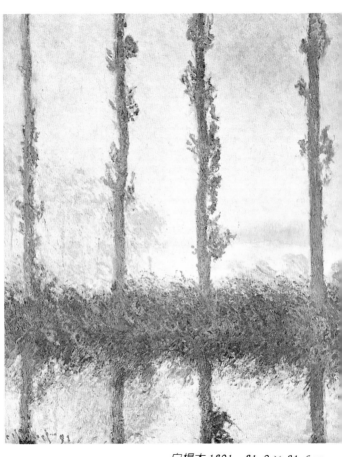

白楊木 1891 81.9 × 81.6cm

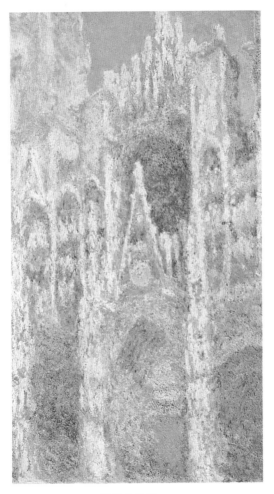

浮翁大教堂 1891　82 × 81.6cm

印象派畫作表現出對光、對色彩難以
言說的體驗，對整個空氣氛圍的體會。但
他們也在同時犧牲了造形與線條，被迫放
棄了清楚的外形。

印象派畫面充滿了熱情與魅力，卻教
當時的觀賞者感到驚嚇與茫然，這種畫作
是他們前所未見的，他們不知該如何解
讀，他們感到這是畫家差勁的惡作劇。他
們並不知道，他們正親眼見證藝術史上的
一頁新頁。

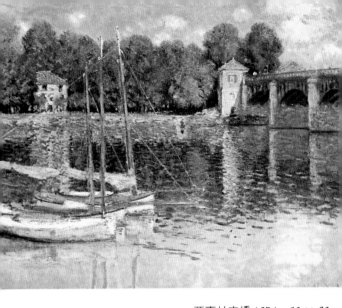

亞嘉杜之橋 1874　60 × 80 cm

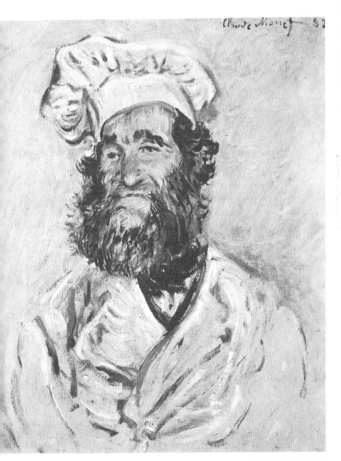

糕餅師傅 1882

海濱

海鷗在港口飛翔，
暮色已開始下降；
在潮濕的海灘，
映照著夕陽。
灰色的鳥翼，
掠過水平；
海上霧中的島嶼，
有無夢境。
我聽見沼澤冒泡的
神秘的音響，
寂寞的鳥鳴啊——
和平常一樣。
風再度緩緩地睇視
然後就靜默無言；
顯然的，那聲音，
超越了深邃的底淵。

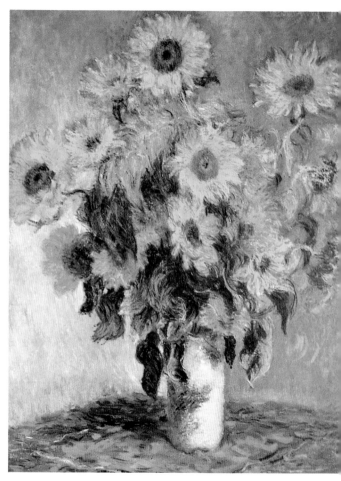

向日葵 1881 101 × 81.3c

顏色：意念

　　光線在物體上取得的顏色
激勵我，使我興奮，不讓我死去；
陰影在靈魂中掠取的意念
困擾我，使我不安，不讓我生活。

　　爲什麼這些顏色，爲什麼這些意念
變幻著我們的陰影與光線？
它們原在何處？
　　　　　　　　何處也不在。
它們的命運是光耀與遮蔽死亡？
我的命運是致死遮蔽與光耀。

莫內的重要連作有：

一八九〇年完成了乾草堆（Haystacks）；白楊木
　（Poplars）連作。
一八九三～一八九四年完成了大教堂（Cathedrals）
連作。
一九〇一～一九〇四年完成了水蓮（Water Lilies）
和泰姆大河畔（Banks of the Tramas）連作。
一九〇八年完成了威尼斯景色（Views of Venice）
連作。

發現大師系列 001
(GB001)

印象花園 01
梵谷
VICENT VAN GOGH
「難道我一無是處，一無所成嗎？．我要再拿起畫筆。這刻起，每件事都為我改變了」孤獨的靈魂，渴望你的走進......

沈怡君編
定價/每本160元
頁數/80頁

發現大師系列 002
(GB002)

印象花園 02
莫內
CLAUDE MONET
雷諾瓦曾說：「沒有莫內，我們都會放棄的。」究竟支持他的信念是什麼呢？

沈怡君編
定價/每本160元
頁數/80頁

發現大師系列 003
(GB003)

印象花園 03
高更
PAUL GAUGUIN
「只要有理由驕傲，儘管驕傲，丟掉一切虛飾，虛偽只屬於普通人...」他自放逐不是浪漫的情懷，是一顆堅強靈魂的奮鬥。

沈怡君編
定價/每本160元
頁數/80頁

發現大師系列 004
(GB004)

印象花園 04
竇加
EDGAR DEGAS
他是個恨孤獨的孤？傾聽他，你會因了解？多的感動......

沈怡君編
定價/每本160元
頁數/80頁

發現大師系列 005
(GB005)

印象花園 05
雷諾瓦
PIERRE-AUGUS RENOIR
「這個世界已經有太多美，我只想為這世界創些美好愉悅的事物。」覺到他超越時空傳遞列暖嗎？

沈怡君編
定價/每本160元
頁數/80頁

發現大師系列 006
(GB006)

印象花園 06
大衛
JACQUES LOUI DAVID
他活躍於政壇，他也是的畫家。政治、藝術上互不相容的元素，是在他身上各自找到安
路？

沈怡君編
定價/每本160元
頁數/80頁

發現大師系列 007
(GB007)

印象花園 07
畢卡索
Pablo Ruiz Picasso
「……我不是那種如攝影師般不斷找尋主題的畫家……」一個顛覆畫壇的奇才, 敏銳易感的內心及豐富的創造力他創作出一件件令人驚嘆的作品。

楊惠如編
定價/每本160元
頁數/80頁

發現大師系列 008
(GB008)

印象花園 08
達文西
Leonardo da Vinci
「哦, 嫉妒的歲月你用年老堅硬的牙摧毀一切……一點一滴的凌遲死亡…」他磨其一生致力發明與創作, 卻有著最寂寞無奈的靈魂……

楊惠如編
定價/每本160元
頁數/80頁

發現大師系列 009
(GB009)

印象花園 09
米開朗基羅
MICHELLANELO BUONARROTI
他將對信仰的追求融入在藝術的創作中, 不論雕塑或是繪畫, 你將會被他的作品深深感動……

楊惠如編
定價/每本160元
頁數/80頁

發現大師系列 010
(GB010)

印象花園 10
拉斐爾
RAFFAELO SANZIO SAUTE
生於藝術世家, 才氣和天賦讓他受到羅馬宮廷的重用及淋漓的發揮, 但日益繁重的工作累垮了他……

楊惠如編
定價/每本160元
頁數/80頁

發現大師系列 011
(GB011)

印象花園 11
林布蘭特
REMBRANDT VAN RIJN
獨創的光影傳奇, 意氣風發的年代。只是最愛的妻子、家人接二連三過世, 天人永隔, 他將悲痛換化為畫布上的主角……

方怡清編
定價/每本160元
頁數/80頁

發現大師系列 012
(GB012)

印象花園 12
米勒
JEAN FRANCOIS MILLET
為求生活而繪製的裸女畫作讓他遭逢眾人譏諷, 卻也喚醒他內心深處渴求的農民大地……

方怡清編
定價/每本160元
頁數/80頁

國家圖書館出版品預行編目資料

印象花園‧莫內＝Claude Monet／沈怡君編輯
 -- 初版，-- 臺北市；大都會文化，1998〔民87〕
 面；　公分。--（發現大師系列；2）
 ISBN 957-98647-4-8（精裝）

1.印象派（繪畫）－作品集　2.油畫－作品集

949.5 87005428